DÉBUT D'UNE SERIE DE DOCUMENTS
EN COULEUR

CATALOGUE
DE
TABLEAUX
ANCIENS & MODERNES,
DE

DESSINS, PASTELS ET DEUX TÊTES,

Peintes par GREUZE, dont son Portrait,

D'UNE BELLE COPIE PEINTE SUR PORCELAINE, DE LA

FEMME HYDROPIQUE DE GERARD DOW,

PAR M. GEORGET,

DE SEPT BEAUX TABLEAUX

Par M. EUGÈNE DELACROIX,

ET UNE JOLIE AQUARELLE DE M. MEISSONNIER,

DONT LA VENTE SE FERA POUR CAUSE DE DÉCÈS,

Les Vendredi 18 et Samedi 19 Janvier 1850,

heure de midi,

HOTEL DES VENTES,
RUE DES JEUNEURS, N° 42,

Par le ministère de M° **BONNEFONS DE LAVIALLE**,
Commissaire-Priseur, rue de Choiseul, 11,

Assisté de M. **DEFER**, Expert, quai Voltaire, 21,

Chez lesquels se distribue le présent Catalogue.

EXPOSITION PUBLIQUE
Le Jeudi 17 Janvier 1850, de midi à quatre heures.

PARIS

IMPRIMERIE ET LITHOGRAPHIE DE MAULDE ET RENOU,
Rue Bailleul, 9 et 11, près du Louvre.

1850.

2721

FIN D'UNE SERIE DE DOCUMENTS
EN COULEUR

CATALOGUE

DE

TABLEAUX

ANCIENS & MODERNES,

DE

DESSINS, PASTELS ET DEUX TÊTES,

Peintes par GREUZE, dont son Portrait,

D'UNE BELLE COPIE PEINTE SUR PORCELAINE, DE LA

FEMME HYDROPIQUE DE Gérard DOW,

PAR M. GEORGET,

DE SEPT BEAUX TABLEAUX

Par M. Eugène DELACROIX,

ET UNE JOLIE AQUARELLE DE M. MEISSONNIER,

DONT LA VENTE SE FERA POUR CAUSE DE DÉCÈS

Les Vendredi 18 et Samedi 19 Janvier 1850,

heure de midi,

HOTEL DES VENTES,

RUE DES JEUNEURS, N° 42,

Par ministère de M^e **BONNEFONS DE LAVIALLE**,
Commissaire-Priseur, rue de Choiseul, 11,

Assisté de M. DEFER, Expert, quai Voltaire, 21,

Chez lesquels se distribue le présent Catalogue.

EXPOSITION PUBLIQUE

Le Jeudi 17 Janvier 1850, de midi à quatre heures.

PARIS

IMPRIMERIE ET LITHOGRAPHIE DE MAULDE ET RENOU,
Rue Bailleul, 9 et 11, près du Louvre.

1850.

AVERTISSEMENT.

Parmi les tableaux des diverses Écoles que nous présentons à la curiosité de MM. les amateurs et marchands, plusieurs nous ont paru dignes de fixer leur attention ; principalement une tête de jeune fille par *Greuze*, et son portrait peint par lui-même, et quelques Dessins et Pastels, études pour ses compositions, lesquels objets avaient été conservés dans une famille qui les tenait de l'artiste lui-même.

Une Marine par Joseph Vernet en 1761 ; de gracieuses compositions de Boucher, Vanloo, et autres Maîtres français au XVIII° siècle ;

Des productions de Maîtres italiens dont un beau paysage par Salvator Rosa, deux sujets de Benedetto Lutti provenant de la galerie du Prince de la Paix ;

Dans l'Ecole flamande et hollandaise, un portrait curieux de Gustave-Adolphe, roi de Suède en 1634, et les productions de Verkolie, Barent Gaal, Maas, Grieff, Van-Eckout, etc.

La plus grande partie de ces tableaux est richement encadrée.

Sept tableaux remarquables de M. Eugène Delacroix ;

Un dessin à l'aquarelle par M. Meissonnier.

Une très belle peinture sur porcelaine : La femme hydropique de Gérard Dow; copie par M. Georget, et une suite des amours des Dieux, d'après Girodet, aussi sur porcelaine, quelques Dessins, Miniatures et Estampes.

CONDITIONS DE LA VENTE.

Cinq pour cent applicables aux frais.

DÉSIGNATION
DES TABLEAUX

TABLEAUX ANCIENS ET MODERNES.

1 — J. B. Greuze. Le portrait de Greuze peint par lui-même, il est représenté à mi-corps dirigé vers la droite, vêtu d'une robe de chambre et une cravate nouée négligemment autour de son cou. Ce portrait analogue à celui que possède le Musée du Louvre est plus énergiquement traité; il nous paraît lui être antérieur. Ce tableau est sur sa toile et son châssis primitif.

2 — Du Même. Portrait à mi-corps d'une gracieuse et toute jeune fille d'une angélique candeur; elle est représentée de face, ses cheveux relevés et serrés par un léger ruban; elle tient de ses deux mains serrées sur sa poitrine des fleurs fraîche-

ment cueillies. Ce joli tableau dont le faire nous rappelle celui de la cruche cassée est sur son châssis et sa toile primitive; il est de forme ovale.

3 — DU MÊME. Beau dessin au crayon et au pastel; il représente une jeune fille à mi-corps, le sein en parti découvert; les yeux levés vers le ciel et les mains jointes dans une attitude suppliante. Ce dessin est une étude énergique du tableau qui était chez la princesse Pignatelli, ce tableau gravé et connu sous le titre de la *Prière à l'Amour*. Cette même tête avec quelques variantes était celle de la Femme agenouillée devant l'Amour dans le tableau qui était dans la collection du duc de Choiseul.

Ce dessin est sur papier collé sur toile. On lit derrière : *J.-B. Greuze, 1768*. Cette signature nous paraît être de la main de Greuze.

4 — DU MÊME. Tête de Madeleine, dessin à la sanguine et à l'estompe. Étude pour le tableau de la Madeleine pénitente qui est dans le cabinet de M. de Montlouis et dont il y a une répétition avec variante qui faisait partie de la collection de M. Durand-Duclos.

5 — DU MÊME. Jeune enfant nu et assis, étude. Dessin à la sanguine.

6 — Du Même. Etude de main, dessin à la sanguine.

7 — Du Même. Vieillard infirme assis dans un fauteuil. Etude à la sanguine pour le tableau du Paralytique servi par ses enfants. Contre épreuve.

Du Même. Trois dessins à la sanguine, études pour le tableau de la Malédiction Paternelle, plus une étude d'enfant. Quatre contre-épreuves.

8 — Du Même. Tête de jeune fille coiffée d'une marmotte, petite estampe gravée à l'eau forte, par Greuze. On lit dans la marge du bas, au crayon de la main de l'artiste : *J.-B. Greuze del. et scul.*

9 — Du Même. Etude de huit petites têtes, quatre pieds et mains sur une seule planche gravé à l'eau forte avec esprit.

Cette estampe et la suivante n'ont été décrites par aucun calcographe, nous n'avons vu la première qu'à la Bibliothèque nationale; quant à la seconde, elle nous est entièrement inconnue.

10 — Desportes (genre de). Chasseurs faisant collation au Retour de la Chasse.

11 — Boucher (François). La Toilette de Vénus. Très bon tableau d'une gracieuse composition et d'une large exécution.

12 — Boucher. Tête de jeune fille endormie. Gracieux tableau.

13 — Boucher (attribué à). Une composition allégorique où se voit Minerve accompagné d'enfants lui présentant divers attributs des sciences et des arts.

14 — Vanloo (Carle). Une Nayade, elle sort de l'eau en s'appuyant sur un vase renversé. Cette composition semble figurer l'indication d'un fleuve.

15 — Leclerc du Gobelins. Une Chasse au faucon.

16 — Parrocél. Combat de cavaliers.

17 — Chardin (genre de). Deux tableaux nature morte.

18 — Vernet (genre de Joseph). Une marine.

19 — Inconnu. Tartare et Cosaque à cheval. Deux tableaux par un artiste russe.

20 — Robert (Hubert). Intérieur d'atelier à Rome.

21 — Gérard (école de François). Amour tirant de l'arc.

22 — Macré, artiste suédois (signé). Portrait d'une paysanne de la Suède.

23 — Macré 1840, (M. Emile). Un martyre.

24 — Garneray (attribué à M.). Une marine.

25 — Roux 1831 (M.). Une marine.

26 — Inconnu. Artiste moderne. Deux chevaux de course.

27 — Ledieu (M.). Dessin d'un cheval de course.

28 — Ecole française. Femme couchée dans un paysage. Gracieux tableau en forme de frise.

29 — Ecole française XVIII^e siècle. Deux femmes dans un intérieur. Tableau dans le goût de Chardin.

30 — Paulus van Heil, 1634 (signé). Portrait équestre de *Gustave-Adolphe*, roi de Suède. Dans le fond du tableau une marche de troupe. Tableau d'une exécution fine et signée, rappelant les meilleurs artistes hollandais. Il est sur bois.

31 — Leduc (Jean). Trois militaires jouant au tric-trac. Une note, en langue étrangère, derrière le tableau, indique ces trois personnages comme trois généraux de Gustave Adolphe. Très bon tableau d'une exécution large et brillante. Il est sur bois.

32 — SCHEFFER *fecit* 1656 (signé T.). Vénus et l'A-
mour. Ce tableau, d'un artiste qui nous
est inconnu, est d'une exécution rappe-
lant les productions d'Adrien *Van der
Werff*. Il est sur bois.

33 — VAN BALEN. Triomphe de Neptune et Am-
phitrite. Composition d'un grand nombre
de figures. Tableau sur bois.

34 — GRIEFF. Chasseur, chiens et gibiers dans
des paysages. Deux très bons tableaux de
ce maître. Ils sont signés et sur bois.

35 — DU MÊME. Chasseur et son chien.

36 — VAN HAEFTEN. (signé.). Vieillard lisant.

37 — PAUL POTTER (genre de). Un cheval dans une
campagne.

38 — INCONNU. Tête d'homme présumé le comte
Ugolin, condamné à mourir de faim avec
ses enfants dans la prison de Pise.

39 — ROTTENHAMER. Les trois âges. Tableau sur
bois.

40 — ROTTENHAMER. Triomphe de Bacchus.

41 — VAN DE VELDE, dit le Vieux (Guillaume).
Une marine.

42 — DU MÊME. Une marine ; pendant du précé-
dent tableau.

43 — Van Kessel et Franck. Neptune et Amphitrite. Tableau sur bois.

44 — Sneyders (école de). Chasse au cerf. Très grand tableau. Attribué à *Sneyders*.

45 — Franck. L'Annonciation ; dans le haut du tableau un concert d'anges. Bon tableau sur bois.

46 — Van Eckout. La Circoncision. Bon tableau de l'école de *Rembrandt*.

47 — Van Goyen (manière de). Vues de villes de Hollande. Deux tableaux sur bois.

48 — Jan Floter (signé). Vue prise au bord de la mer. Elle rappelle celle de la plage de Schevelingue et le tableau de genre de Molnaer. Il est sur bois.

49 — Tempeste. Une chasse.

50 — Salvator Rosa. Beau et grand tableau, digne d'une galerie. Paysage de style agreste, avec figure.

51 — Titien (Ecole du). Danaé.

52 — Guido Reni (Ecole de). La Fortune.

53 — Riesner, 1836 (M.). L'ivresse d'une Bacchante. Tableau d'une belle couleur.

54 — Inconnu, artiste suédois. Portrait en buste de Charles XII, roi de Suède.

55 — Artiste suédois. Portrait de Gustave III, roi de Suède, dans le costume qu'il portait lorsqu'il fit la contre révolution. Dans une riche bordure ovale avec couronnement.

56 — Inconnu. Vue de Stockholm, capitale de la Suède, peint par un artiste du pays.

57 — Ecole du Nord. Portrait du général Konismarck faisant brûler Prague, c'était un des lieutenants de Gustave-Adolphe dans la guerre de trente ans et le grand père de la belle Aurore, mère du maréchal de Saxe. Peint par Ehrenstrohl, peintre suédois.

58 — Ecole du Nord. Portrait de Charles X roi de Suède, qui a passé les Belt sur la glace avec son armée pour conquérir le Danemarck; il est représenté à cheval, et dans le fond une marche de troupe. Tableau peint par *Ehrenstrohl.*

59 — Ecole du nord. Portrait de Charles XI, roi de Suède vu à mi-corps et cuirassé.

60 — Van Balen. Vénus et les nymphes. Tableau sur bois.

61 — Béranger. La Vendange et danses d'enfants. Deux tableaux de forme ronde et sur bois.

62 — Sasso Ferrato (attribué à). Tête de Vierge vue à mi-corps les mains jointes.

63 — Carle de Moor. Un berger; il tient un nid d'oiseaux dans ses mains. Bon tableau sur bois.

64 — Titien (attribué à). Portrait de sa maîtresse; elle est vue à mi-corps, une main posée sur une table et de l'autre elle détache de son cou un collier de perles.

65 — Rubens (Ecole de). Tête de femme, esquisse.

66 — Pannini (manière de). Ruines romaines, ornées de figures.

67 — Joseph Vernet, Romæ, 1761 (signé). Des baigneuses au bord de la mer, effet de soleil couchant. Bon tableau du maître.

68 — Verkolie. Deux figures représentant Cérès et Pomone.

Du Même. Deux figures représentant Bacchus, et une figure drappée.

Ces deux bons tableaux, d'après les attributs qui accompagnent les personnages, nous semblent indiquer les quatre saisons.

69 — Barent-Gaal. Une halte de villageois à la porte d'une auberge de village; près d'eux un cheval blanc. Ce bon tableau rappelle ceux de Wouvermans.

70 — Lambrecht. La Diseuse de bonne aventure. Grisaille peinte sur bois.

71 — Maas. Une servante achetant du gibier à un paysan debout devant elle. Bon tableau riche d'accessoires.

72 — Ecole flamande (ancienne). Deux sujets Galants. Tableaux sur cuivre dans la manière de *Martin de Vos*.

73 — Van-Gool (signé). Dans un paysage et à l'entrée d'une forêt, se voient une meute de chiens et deux valets de chasse.

74 — M. Pigal. Deux buveurs au cabaret. Esquisse.

75 — Canaletti. Vue de Saint-Pierre de Rome.

76 — Du Même. Vue de la place Saint-Marc à Venise.

77 — Du Même. Vue d'une église à Venise.

77 bis Fra Bartolomeo. L'Enfant-Jésus assis sur un coussin; il est tenu par sa mère et présente une grappe de raisin à un ange. Deux anges placés à la gauche du tableau complètent cette charmante composition, qui est d'un style élevé, d'un dessin correct et d'une belle exécution.

78 — Raphael (d'après). Sainte-Famille, dite de François Ier. Copie du tableau du musée du Louvre.

79 — CARLE MARATTE. La Vierge et l'Enfant-Jésus.

80 — BENEDETTO LUTTI. Jésus et la Madeleine. Les Pélerins d'Emaüs. Deux très bons tableaux provenant de la galerie du prince de la Paix.

81 — PAROCCEL. Départ pour la chasse au faucon. Une jeune fille montée en croupe derrière un cavalier, un valet suit à pied un faucon sur le poing. Bon tableau traité d'une manière large et savante.

82 — ECOLE FRANÇAISE. Episode de la guerre d'Espagne sous l'Empire. Esquisse.

83 — CREPIN. Paysage de style agreste, dans la manière de *Salvator Rosa*.

84 — BUDELOT. Vue d'une forêt avec figures de *Demay*.

85 — DEMAY. Partie sur l'eau près Saint-Maur. Tableau animé d'un grand nombre de figures.

86 — LE RICHE, 1816. Deux tableaux de fleurs.

87 — GAULT DE SAINT-GERMAIN. Foire de village dans le goût de Sueback.

88 — M. BOUTON. Intérieur de l'atelier du peintre. Il s'y est représenté assis devant son chevalet occupé à peindre.

89 — M. REMOND. Paysage; à gauche se voit un moulin à eau.

90 — RUBENS (école de). Le Festin d'Herode. Tableau sur cuivre.

91 — ACKERMAN. Deux paysages. Vues du Rhin.

92 — ANGELICA KAUFFMAN. Jeune femme italienne jouant des castagnettes.

93 — DEMACHY. Vue intérieure des ruines du temple d'Adrien, à gauche une fontaine où des femmes puisent de l'eau.

94 — INCONNU. Deux vues de l'ancien Paris, sur les bords de la Seine, près la Tour de Nesle. Deux tableaux.

95 — FRANCK. Saint François recevant les stigmates.

96 — FRANCK. Ecce Homo, tableau sur cuivre.

97 — RUBENS (d'après). Tête de Saint-François.
LE MÊME. Adoration des Bergers.

98 — LAMBERT LOMBART (attribué à). Un curieux triptique. Le tableau du milieu offre le Christ mort, près de lui la Vierge et le donataire agenouillé, les deux volets sont Jonas prêt à être dévoré par la baleine et Samson emportant les portes du Temple. On lit sur une inscription, ces mots *Miguel Cruzat de Pamplona, 1548.*

99 — ALBERT-DURER (attribué à) La Circoncision, petit tableau sur bois, très fin d'exécution et curieux de costume.

100 — VAN-DICK (Antoine). Femme nue, une draperie recouvre ses genoux, elle est à sa toilette, assise dirigée vers la gauche. Ce tableau d'une bonne exécution et d'un beau coloris est resté longtemps dans une famille d'un bourgmestre hollandais, il a toujours été de tradition regardé comme une production originale de Van-Dick. (Note communiquée).

101 — ECOLE FRANÇAISE. Jeune enfant tenant une poupée. Charmante peinture.

102 — BERKEYDEN. Vue d'une ville de Hollande; de jolies figures enrichissent ce tableau qui est de la belle qualité du maître.

103 — NEER (Adrien, van der). Canal glacé, effet de neige.

104 — MEULEN (van der). Une bataille.

105 — GR. FF. Chiens, gibiers attachés à une branche d'arbre, sur un plan éloigné on aperçoit un chasseur. Tableau clair et fin.

106 — SCKALKEN (Godefroy. Portrait d'homme. Ce portrait d'une grande vérité est peint avec finesse et légèreté, la touche est grasse et facile, et il sera, nous n'en doutons pas, apprécié des connaisseurs.

107 — Dubels. Marine.

108 — Inconnu. Tête de vieillard et tête de vieille femme.

109 — Intérieur par *Clerian*.

110 — Ecole italienne. Tête de vieillard.

111 — Tête de femme (d'après Navez).

112 — Etude de femme vue par le dos, par M. Serrure.

113 — Cavé (Madame) Petite fille jouant avec un chat.

114 — Ecole française. Grande frise d'ornement à fond d'or, au milieu un cartouche dont le sujet est le mariage de la Vierge.

TABLEAUX MODERNES.

115 — Delacroix (M. Eugène) Charles-Quint sous l'habit de moine retiré au monastère de Saint-Just.

116 — Du Même. Cléopâtre. Cette reine voulant se soustraire à la honte de subir le triomphe d'Octave César, qui la faisait garder à vue dans la crainte d'une résolution extrême, fait introduire près d'elle un paysan qui lui apporte un aspic caché dans un panier à figue. Tableau capital.

117 — Du Même. Combat du Giaour.

118 — Du Même. Femmes d'Alger, dans leur appartement.

119 — Du Même. 1830. Cavaliers arabes.

120 — Du Même. Famille juive.

121 — Du Même. Raphaël.

(Ce tableau et les six qui précèdent, ont fait partie de diverses expositions, aux salons de 1831 à 1840.

MINIATURES.

122 — Sainte Famille dans le goût de Carle Maratte, miniature sur vélin.

123 — Beatrice Cenci. Jolie miniature d'après le Guide.

124 — Portrait de Barbaroux, conventionnel, miniature.

125 — Triomphe de Silène, miniature, grisaille.

DESSINS.

126 — Raoux. Un repas et un concert, épisode du temps d'Henri IV. Deux dessins d'un grand nombre de figures précieusement terminés à la sanguine.

127 — Roodt. Une marine, dessin à la sépia dans le goût de Backuisen.

128 — Terburg. Un Marché à la porte d'une ville. Dessin à la plume et au bistre.

129 — Van Goyln. Vue de Hollande. Dessin au crayon.

130 — Fragonard. Un Fleuve. Dessin à la Sepia.

131 — Vernet (Carle). Deux dessins au crayon.

132 — Un Bouquet de fleur, jolie aquarelle par M. *Gaudelet*.

133 — Cinq dessins par Snayer, Bischop, Paul Brill, Hermskeck, etc.

134 — Deux dessins. Vues de Hollande et trois fac simile du cabinet Ploos-Van Amstel.

135 — Trois dessins par Van der Burck, Casanove et Sueback.

136 — Dessin au crayon, apothéose de Napoléon.

137 — Intérieur de forêt, dessin au crayon.

138 — Neuf livres de croquis.

139 — Plusieurs dessins et aquarelles de divers artistes modernes MM. Bellangé, Roqueplan, Deveria, Guet, etc., seront vendus sous ce numéro.

140 — M. Meissonnier. Une charmante aquarelle du plus précieux fini, représentant Erasme de Rotterdam dans son cabinet.

ESTAMPES.

141 — Suite des huit grands paysages, d'après N. Poussin, par Baudet.

142 — Le Testament d'Eudamidas, d'après N. Poussin, par Pasne.

143 — Rebecca d'après le Poussin, gravé par Rousselet.

144 — *Castel Gandolpho*, d'après le Guaspre, par Vivarès.

145 — Corvisart, médecin, d'après Gérard, par Blot.

146 — M. Van Os. Groupes de fruits. Deux lithographies.

147 — Catalogue de la précieuse collection de tableaux du chevalier Errard. Paris, 1832, in-8 avec les prix.

PEINTURE SUR PORCELAINE.

148 — M. Georget. Très belle copie peinte sur porcelaine du tableau de Gérard Dow.

(Voyez la notice spéciale de cet article qui en indique la vente samedi 19 janvier à deux heures après midi).

149 — *Les Amours des Dieux*. Suite de seize gracieuses compositions peintes sur porcelaine par les meilleurs artistes de la manufacture de Sèvres, d'après les dessins de Girodet et sous sa direction. Cette belle suite est un monument de l'art céramique, elle a été payée en 1818, par M. de M*** la somme de 10,000 fr.

150 — Bouquet de fleurs, Joli petit fixé, par M. Georget.

151 — Tête de vierge peinte sur porcelaine, forme ovale.

152 — Portrait d'homme peint sur porcelaine, forme ovale.

153 — Sous ce numéro les articles omis.

Imprimerie Maulde et Renou,
rue Bailleul, 9-11.

ORIGINAL EN COULEUR
NF Z 43-120-8

www.ingramcontent.com/pod-product-compliance
Lightning Source LLC
Chambersburg PA
CBHW030127230526
45469CB00005B/1840